陶经新　编著

中国汉简集字创作

汉简集字宋词

上海书画出版社

前　言

简牍是中国古代纸张诞生和普及以前的书写材料。削制成狭长的竹片称『竹简』，木片称『木牍』，两者合称『简牍』。汉简是西汉、东汉时期记录文字的竹简和木牍的统称，也叫『汉代简牍』。

自二十世纪初以来，甘肃、新疆等地陆续出土的战国、秦汉、魏晋、隋唐时期简牍帛书，迄今林林总总已不下百余种。据不完全统计，包括已公开和尚未发表的简牍帛书总数已达二十五万余枚（件）。其中，出土量较多、字迹保存较完好，且书法美学价值较高的代表性汉代简牍当推《居延汉简》、《武威简牍》、《银雀山竹简》。另外，《敦煌汉简》、《甘谷木简》、《长沙马王堆汉墓简牍》、《江陵凤凰山汉墓简牍》、《江陵张家山汉墓竹简》、《东海尹湾汉墓简牍》，以及近年来新出土并经整理发表的《定县八角廊汉简》、《肩水金关汉简》、《长沙走马楼汉简》、《长沙东牌楼汉简》、《长沙五一广场汉简》、《北京大学藏汉简》等，都是书法爱好者学习汉代简牍艺术的重要范本。

汉代简牍，从传统文字书写的发展进程而言，当时民间书写文字正处在一个化篆为隶、化繁为简的过渡时期。手书简牍墨迹，不仅成为『隶变』这一古今文字分水岭的生动体现，而且再现了章草、今草、行书、楷书等字体的起源和它们之间孕育生发、相互作用的动态面貌。由于为非书家书写，加上书写者的情感宣泄与表达，故字体的风格和结构皆因书写者及书写内容的不同而异彩纷呈。其特点主要体现在点、线、面的随意发兴，心游所致。这些简牍或古质挺劲，或灵动苍腴，或含蓄古拙，或刚锐遒劲，给人以不同的审美感受；这些简牍在字体变化上也呈多样性表现，或化篆为隶，或化隶为行，或化草为简。通过线条的穿插、揖让、顾盼、收放、虚实、疏密等

各种艺术手段，浑然天成地表现出各种书写意态。这些简牍以形简神丰、萧散淡远、张弛相应、纵横奔放的特点见长，将实用性上升到书写性灵的绽放，尽显简牍书法的自然之美，更为后人一窥书法演变的过程和汉代翰墨真趣带来了极大的视觉享受。正所谓无色而具图画之灿烂，无声而有音乐之和谐，令观者心畅神怡。

是册《汉简集字宋词》收录宋词三十首，计一千六百六十八字，以《居延汉简》、《武威简牍》为依托，参以《银雀山竹简》、《马王堆汉墓简牍》、《甘肃金塔汉简》及近年整理出土的相关简牍文字而集成。其中在简牍文字中匮缺的字，则依据简牍书写结构及偏旁部首再造为之，并力求不失其韵味。同时，由于页面形制原因，篇中个别文字采用了『合文』形式，如『一杯』、『上下』、『三山』等。册首所临摹创作的书法作品，亦是本人学习简牍书法的一种尝试，旨在通过集字、临摹、创作的过程，进一步探索汉代简牍艺术所蕴涵的审美价值和美学理念，希望能为广大书法爱好者有所借鉴。但遗憾的是，因篇幅和编者水平所限，难以尽显泱泱汉代简牍翰墨之全部精彩，谬误之处也在所难免，祈望读者和方家不吝指正。

岁次丙申春月　　远斋陶经新于海上补蹉跎室

目 录

薄霧濃云愁永畫瑞腦消金獸

佳節又重陽玉枕紗廚

半夜涼初透東籬把酒

黃昏後有暗香盈袖莫道銷

魁簾捲西風人比黃花瘦

右李清照詞一首丙申書多遊馮书

東城漸覺風光好，縠皺波紋迎客棹。綠楊煙外曉寒輕，紅杏枝頭春意鬧。浮生長恨歡娛少，肯愛千金輕一笑。為君持酒勸斜陽，且向花間留晚照。

歐陽修詞一首 遠為

團扇

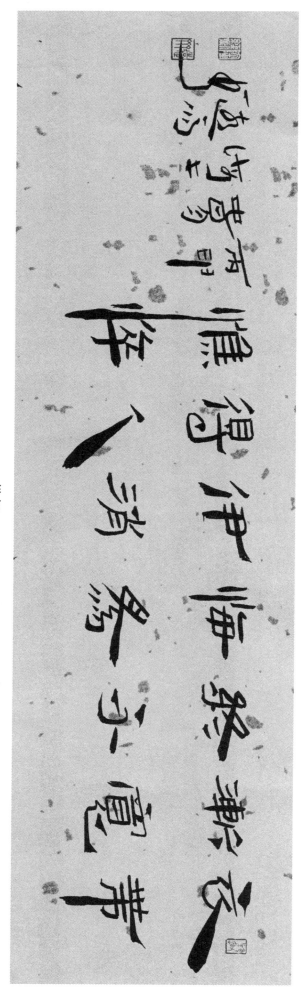

横幅

四

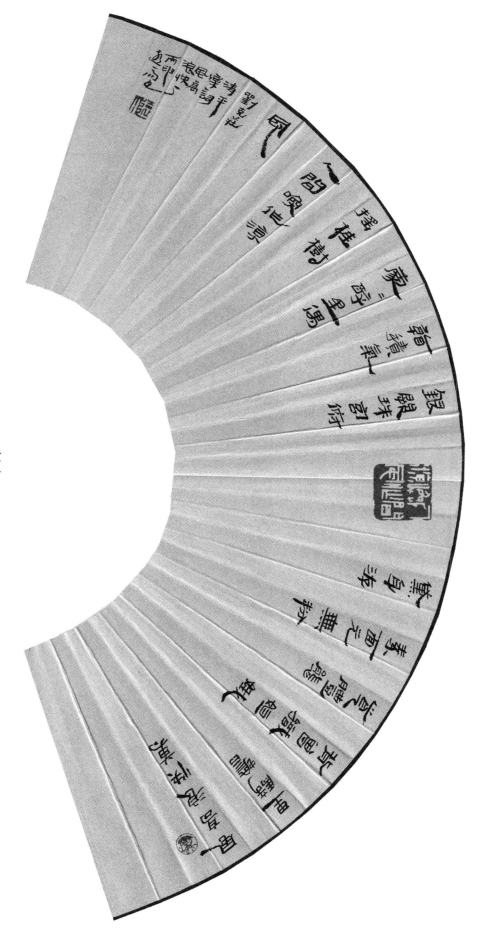

折扇

五

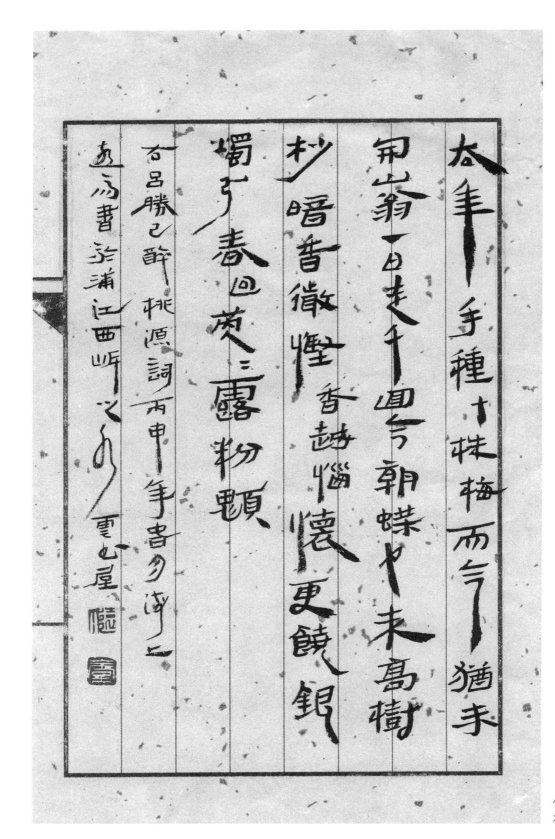

太华手種十株梅而气一猶未
用山翁一百走千回气朝蝶也未高樹
秒暗香徽煙香趣悩懷更饒银
燭于春回庆三露粉顊
右吕勝己醉桃源詞丙申年書多浦之
逆应書於浦江西所之　雲山屋怀 🔲

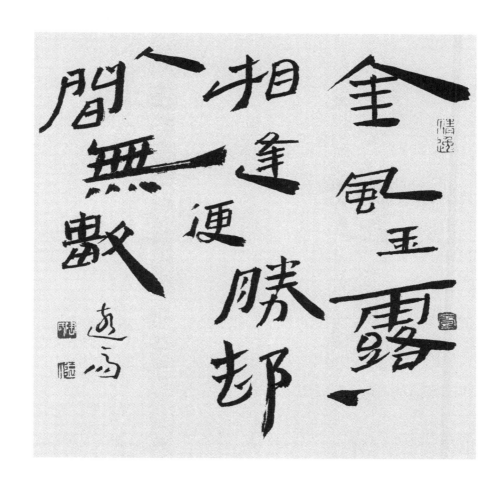

金風玉露一相逢，便勝卻人間無數。

遊石（印）

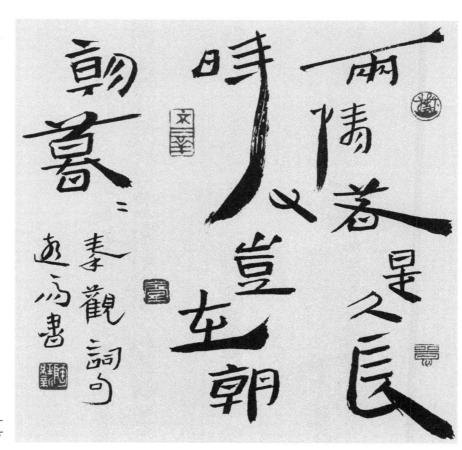

兩情若是久長時，又豈在朝朝暮暮。秦觀詞句遊石書

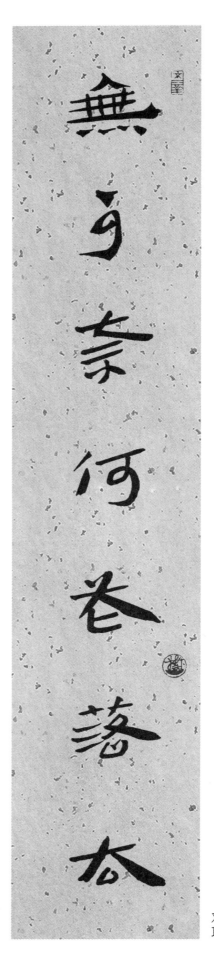

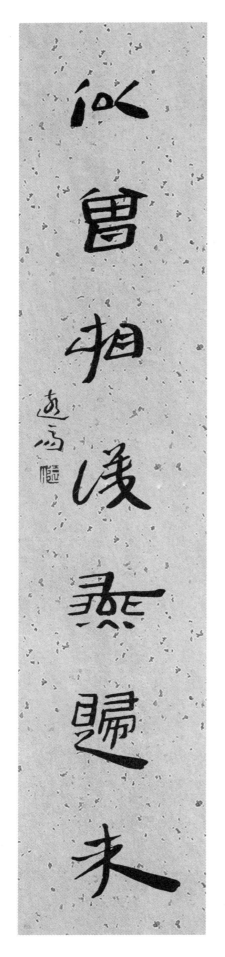

無可奈何花落去

似曾相識燕歸來

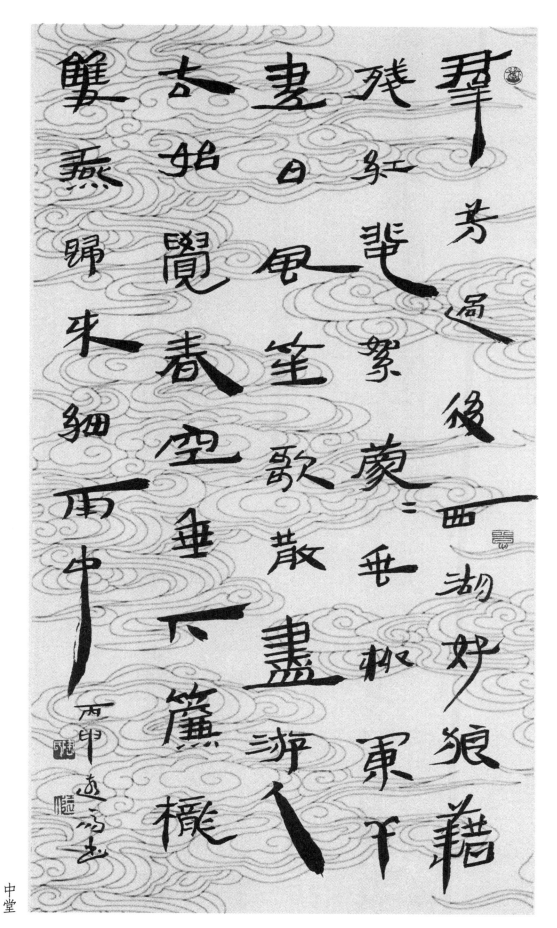

中堂

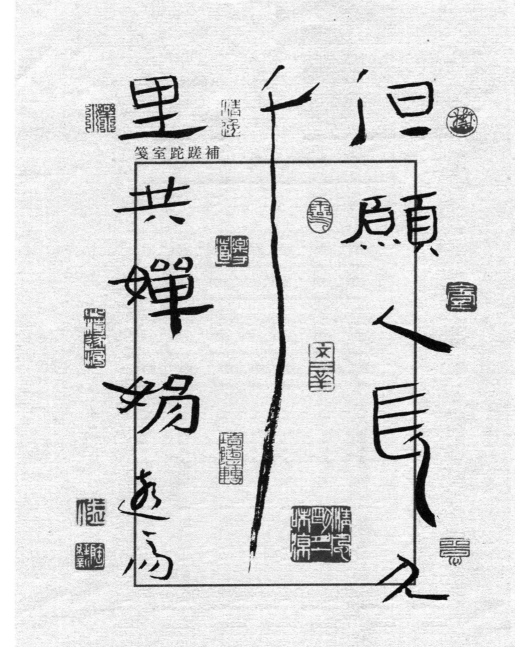

但願人長久

千里共嬋娟

補蹉跎室箋

塞
下
秋
来
風

景
異
衡
陽
雁

太
燕
面
意
四

面
邊
聲
連
角

塞下秋来风景异，衡阳雁去无留意。四面边声连角起，千嶂里，长烟落日孤城闭。

浊酒一杯家万里，燕然未勒归无计。羌管悠悠霜满地。人不寐，将军白发征夫泪。

《渔家傲》 范仲淹

起千重里長

理蒸日死材

閒濁酒盃歟

萬里黨燃求

勒賜無斗美

當悠霸浦也

一示寂将軍

白臼矢夫浸

伫倚危楼风细细，望极春愁，黯黯生天际。草色烟光残照里，无言谁会凭阑意？

《蝶恋花》柳永

拟把疏狂图一醉，对酒当歌，强乐还无味。衣带渐宽终不悔，为伊消得人憔悴。

伫倚危楼风

细细望极

愁黯黯生天际

草色烟光残

望里無言雖
烹憑死之擬
起遷雜畫一
醉封酒當歌

弦　衣　系　得

罷　帶　遣

墨　漸　為

無　寬　伊　瘦

味　終　消　竹

天氣舊亭臺

一杯古𦎪

一曲新詞酒

一曲新词酒一杯，去年天气旧亭台。夕阳西下几时回？

无可奈何花落去，似曾相识燕归来。小园香径独徘徊。

《浣溪沙》晏殊

勿昜西下

毀肘圓無可

枭侮華蒸本

拒獨雅徊

題来八國香

似曾相識燕

金风细细叶梧

桐坠绿酒初

睿人易醉一

树小魂還睡

地藏花蓮花

殘斜陽郡

睜 櫺 干 雙 熱

歡 題 時 節 銀

扉 昨 夜 微 寒

东城渐觉风光好，縠皱波纹迎客棹。绿杨烟外晓寒轻，红杏枝头春意闹。

浮生长恨欢娱少。肯爱千金轻一笑？为君持酒劝斜阳，且向花间留晚照。

《木兰花》宋祁

楊煙外曉寒

輕紅杏枝頭

春意鬧浮生

長
祖
歡
娛

角
婁
千
金
輊

一
笑
為
男
持

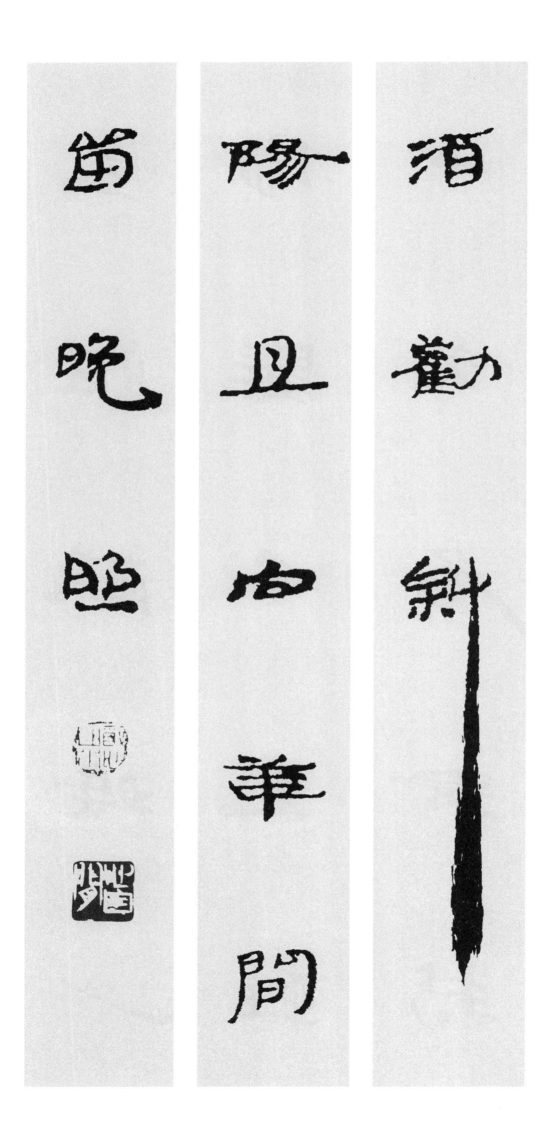

群芳過後西

好狼藉殘

紅飛絮蒙

群芳过后西湖好，狼藉残红。飞絮蒙蒙。垂柳阑干尽日风。

笙歌散尽游人去，始觉春空。垂下帘栊。双燕归来细雨中。

《采桑子》 欧阳修

柳死于書日

毛羊歌散書

陳人杏姆覽

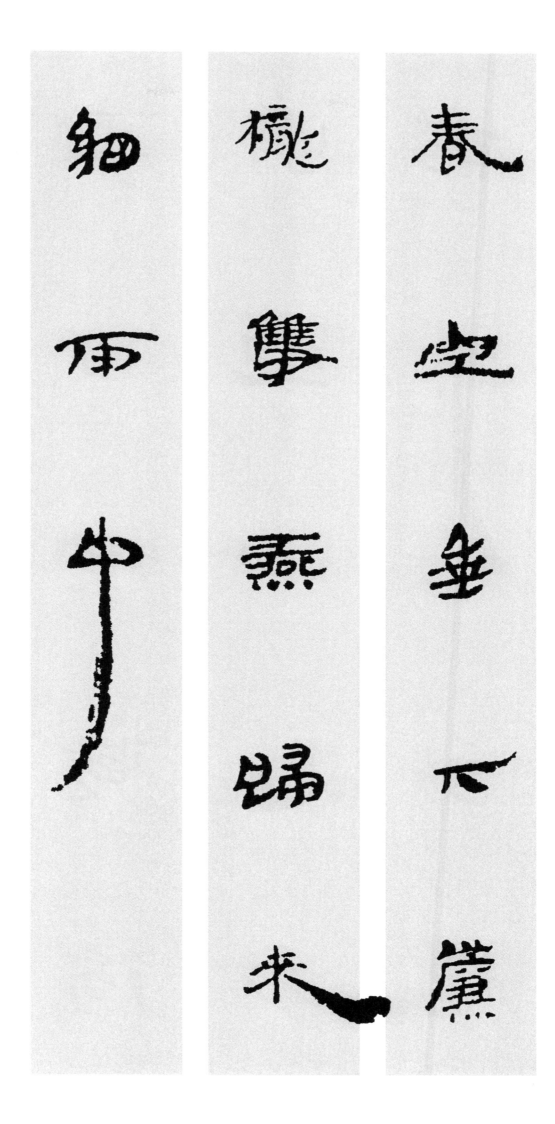

春空垂下簾

橜雙燕歸來

細雨中

平山欄檻倚

晴山色

無十手種

平山栏槛倚晴空，山色有无中。手种堂前垂柳，别来几度春风？

文章太守，挥毫万字，一饮千钟。行乐直须年少，尊前看

取衰翁。

《朝中措》欧阳修

堂　前　垂　柳　勿

來　毀　度　春　風

文　章　不　印

揮毫萬字

一飲千

鍾行樂直須

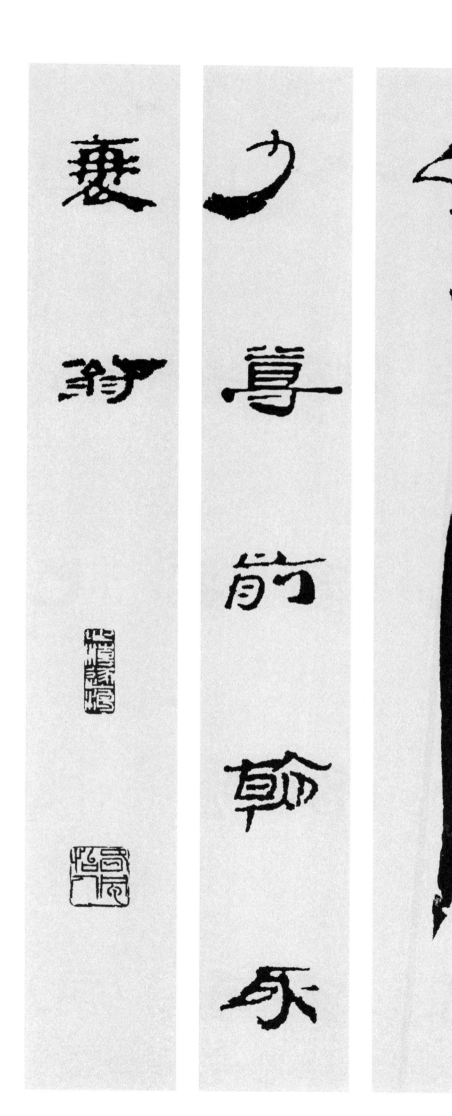

把酒祝东风，且共从容。垂杨紫陌洛城东。总是当时携手处，游遍芳丛。

聚散苦匆匆，此恨无穷。今年花胜去年红。可惜明年花更好，知与谁同？

《浪淘沙》 欧阳修

把酒祝東風

且共従容去

楊柳陌洛坊

東總是當時

攜　芸　忽　寘

手　農　忽

憂　縣　此　今

滹　散　祖

區　吉　燕　手

華勝本事

紅可惜明

爭花更好如

與誰同

東風又作無

情計豔粉嬌

紅吹滿地碧

樓簾影不遮

东风又作无情计，艳粉娇红吹满地。碧楼帘影不遮愁，还似去年今日意。 谁知错管春残事，到处登临曾费泪。此时金盏直须深，看尽落花能几醉。

《木兰花》 晏几道

愁墨似弄手

今日意

誰起錯當春

殘事到霞豈

肥鹿貴溪此
州金盛直須
溧輯畫落花
服毀府

明月幾時有
把酒問青天
不知天上宮
闕今夕

明月几时有，把酒问青天。不知天上官阙，今夕是何年？我欲乘风归去，又恐琼楼玉宇，高处不胜寒。起舞弄清影，何似在人间。转朱阁，低绮户，照无眠。不应有恨，何事长向别时圆？人有悲欢离合，月有阴晴圆缺，此事古难全。但愿人长久，千里共婵娟。
《水调歌头》苏轼

是何年我欲

乘風歸去又

恐瓊樓玉宇

高處不勝寒

起舞弄清影，何似在人間。轉朱閣，低綺戶，照無眠。

不應有恨何
事長向别時
圓人有悲歡
難合月有陰

晴圓缼此事古難全但願人長久千里共蟬明

老夫聊发少年狂，左牵黄，右擎苍。锦帽貂裘，千骑卷平冈。为报倾城随太守，亲射虎，看孙郎。

酒酣胸胆尚开张，鬓微霜，又何妨。持节云中，何日遣冯唐？会挽雕弓如满月，西北望，射天狼。

《江城子》苏轼

帽貂裘千騎

春乎田為報

傾城隈查府

親射帚輪孫

即酒酌胃

膽尚冑瓜顛

徽霜又何妙

持節更十

而日農笃唐

大江东去，浪淘尽、千古风流人物。故垒西边，人道是、三国周郎赤壁。乱石穿空，惊涛掠岸，卷起千堆雪。江山如画，一时多少豪杰。

遥想公瑾当年，小乔初嫁了，雄姿英发。羽扇纶巾，谈笑间、樯橹灰飞烟灭。故国神游，多情应笑，我早生华发。人生如梦，一尊还酹江月。

《念奴娇》苏轼

大江东去浪

淘尽千古风

流人物故

壐歷遷人遣
亡三國男郎
赤壁歆瓜窜

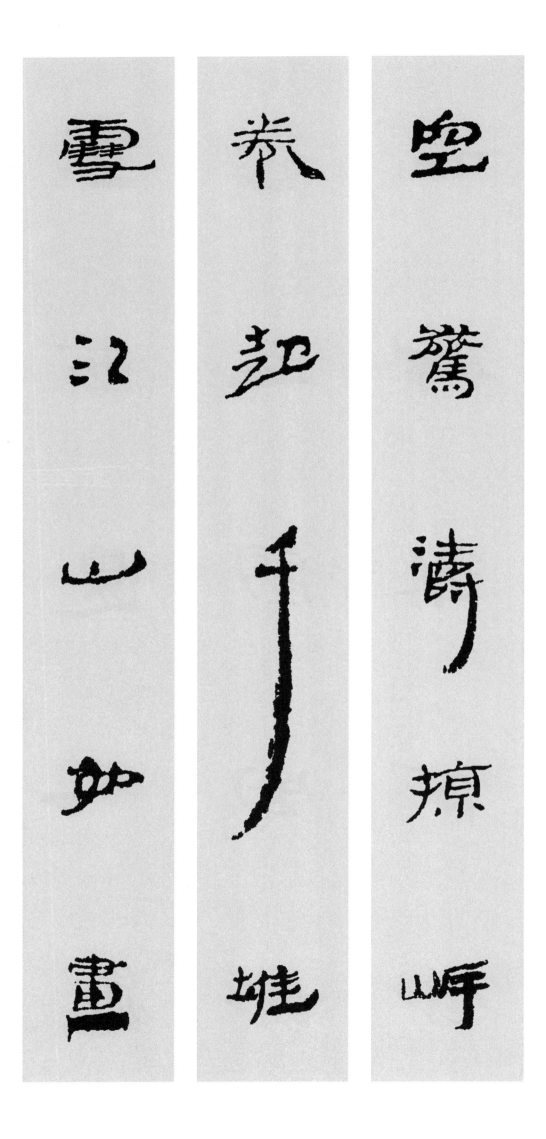

空驚濤撩岸

卷起千堆

雪江山如畫

一時為豪

傑遠觀心建

當丰八高

初嫁了雄姿

英發羽扇綸

巾談笑間

檣櫓灰飛煙
滅故國神遊
多情應笑我

我住长江头

君住长江

思君不

我住长江头，君住长江尾。

日日思君不见君，共饮长江水。

此水几时休？此恨何时已？只愿君心似我心，定不负相思意。《卜算子》李之仪

魚共駅長江

水此水毀時

休此恨河

時心京
巳似負
尺載相
頗心思
君宮亮

春归何处？寂寞无行路。若有人知春去处，唤取归来同住。

春无踪迹谁知？除非问取黄鹂。百啭无人能解，因风飞过蔷薇。《清平乐》黄庭坚

春眠何河雺窬

宴撫於路苔

有人如春去霞

喫乘興來同

住春無踪迹

誰知隋兆口

威
蔫
鸝
而
轉

與
入
服
解
囘

風
裴
過
舊
藏

雪云散尽，放晓晴庭院。杨柳于人便青眼。更风流多处，一点梅心，相映远，约略颦轻笑浅。　一年春好处，不在浓芳，小艳疏香最娇软。到清明时，百紫千红花正乱，已失春风一半。早占取韶光共追游，但莫管春寒，醉红自暖。　《洞仙歌》李元膺

雪云散尽放

晓晴庭院杨

柳于人便

青眼更屬深

多處一點梅

心相映遠鞠

六四

小豔題香屬

嬌軟到清明

句百妊千紅

花正散巳夫

春風一年

早白眠韶老

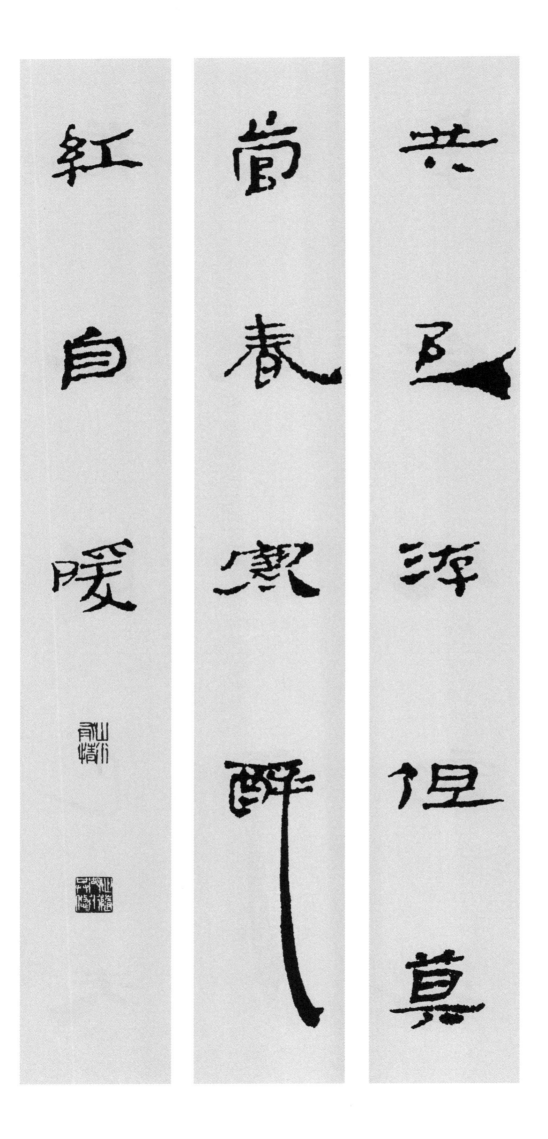

共瓦盆莫
红自暖
当春寄醉

纤云弄巧，飞星传恨，银汉迢迢暗度。金风玉露一相逢，便胜却人间无数。

柔情似水，佳期如梦，忍顾鹊桥归路？两情若是久长时，又岂在朝朝暮暮。

《鹊桥仙》秦观

金屋玉裏一

相進使勝郤

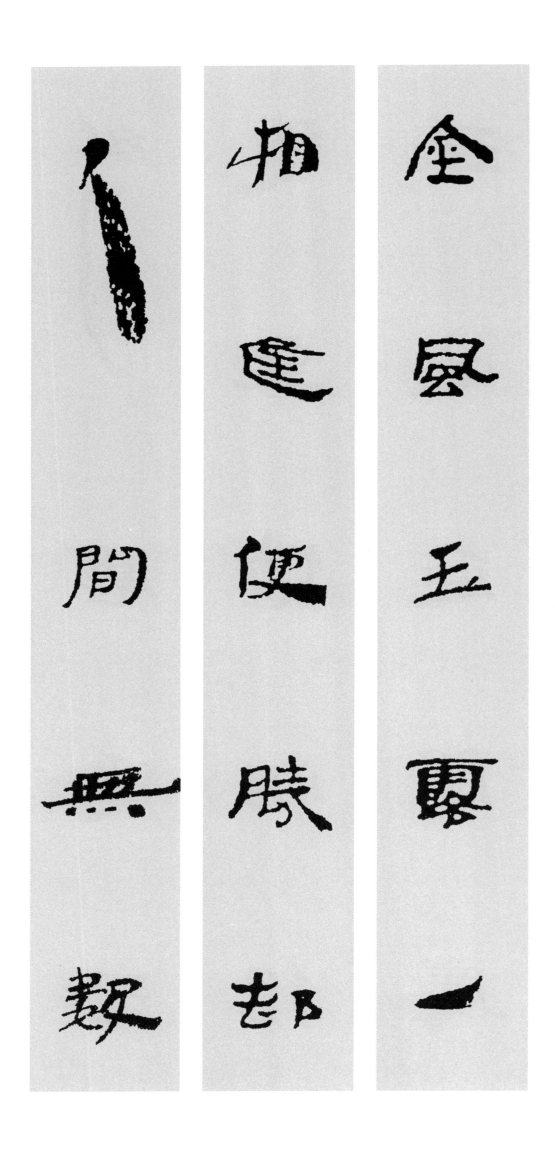

間無數

再情似水佳

翔也夢忍顧

鵲橋暘趎雨

情若是久長

時又豈

朝朝暮
二

摇首出红尘，醒醉更无时节。活计绿蓑青笠，惯披霜冲雪。

晚来风定钓丝闲，上下是新月。千里水天一色，看孤鸿明灭。

《好事近》朱敦儒

摇首出红尘

醒时更无时

节活计绿蓑

青笠慣妝霜

牛雪晚来

風室釣綸閣

绿芜墙绕青苔院

蕉墙绕青

苔院中庭

芭蕉卷日

蛺上階悲烘

簾白去垂五

翥雙語燕會

鼇楊蒼轉縣

鳳敏錢聲誹

魂春睡輕

常記溪亭

日暮沈醉

不知歸路興

盡晚回舟誤

常记溪亭日暮，沈醉不知归路。兴尽晚回舟，误入藕花深处。争渡，争渡，惊起一滩鸥鹭。

《如梦令》李清照

入鞾一花深

霞爭疲員渡

驚起一灘

鷗鷺

薄雾浓云愁永昼，瑞脑消金兽。佳节又重阳，玉枕纱厨，半夜凉初透。

东篱把酒黄昏后，有暗香盈袖。莫道不消魂，帘卷西风，人比黄花瘦。

《醉花阴》李清照

薄雾浓云愁

永昼瑞脑消

金兽佳节

又重阳玉枕

利

廚

年

夾
涼
初
透
東

蘸
起
酒
黄
昏

後
為
晴
香
益

拖莫直下銷

魁廬蒸

西風八以黃

花廈

天接云涛连晓雾，星河欲转千帆舞。仿佛梦魂归帝所，闻天语，殷勤问我归何处。

《渔家傲》李清照

我报路长嗟日暮，学诗谩有惊人句。九万里风鹏正举。风休住，蓬舟吹取三山去。

天接云涛连

晓雾星河欲

转千帆舞仿

佛梦魂归帝

所聞天語啟

勤嚴婦何憂

戠氒洛長嘆

日章學詩譚

布驚人句九

勇里風鶻正

暴風休住蓬

今吹眠屺太

怒发冲冠，凭阑处潇潇雨歇。抬望眼仰天长啸，壮怀激烈。三十功名尘与土，八千里路云和月。莫等闲白了少年头，空悲切，靖康耻，犹未雪；臣子恨，何时灭！驾长车踏破，贺兰山缺。壮志饥餐胡虏肉，笑谈渴饮匈奴血。待从头收拾旧山河，朝天阙。

《满江红》岳飞

懷激烈二十
功名壘興上
八千里趣
軍和月裏弓

閨頭承正
自空愿子
了悲猶恨
山切未何
丰靖雪

特滅駕長
軍諧啟賀蘭
山起壯志飲
浪劫雷用咲

談渴飲匈奴

血待從頭收

拾舊山河

朝天闕

驿外断桥边，寂寞开无主。已是黄昏独自愁，更著风和雨。

无意苦争春，一任群芳妒。零落成泥碾作尘，只有香如故。

《卜算子》 陆游

驿

外

斷

橋

邊

寂

寞

開

無

主

已

是

黄

昏

自
愁
更
著
晏

和
雨
無
尭
苦

冥
春
一
任
羣

矛妍寢落成

泥輾作塵紙

肴香如故

晚晴風歇一

來春威折一

脈=蒼曩之濟

晚晴风歇，一夜春威折。脉脉花疏天淡，云来去，数枝雪。

胜绝，愁亦绝，此情谁共说？惟有两行低雁，知人倚，画楼月。

《霜天晓角》范成大

而雪絕
來勝屯
太絕情
數愁誰
故而共

觀惟易雨汀

低雁知

倚畫樓月

月　　　　先　　　　月
未　　　　到　　　　到
不　　　　万　　　　诚
是　　　　川　　　　斋

月未到诚斋，先到万花川谷。不是诚斋无月，隔一林修竹。

如今才是十三夜，月色已如玉。未是秋光奇绝，看十五十六。

《好事近》杨万里

無月隔一林

修竹也余去

色青三來月

包巴如五未

是秋老奇絶

齡十五十六

問卻湖皇春

忘重來又是

三𡇥

問訊湖边春色，重来又是三年。东风吹我过湖船，杨柳丝丝拂面。

世路如今已惯，此心到处悠然。寒光亭下水如天，飞起沙鸥一片。

《西江月》张孝祥

毛吹我過柳

舡楊杪絲二

拂面此絡如

今

已
慣
此
心
馬

憂
悠
然
寒
芒

天下水功

天悲起沙

鸥一片臨

去年手種十

株梅而今猶

未開山翁一日

去年手种十株梅，而今犹未开。山翁一日走千回，今朝蝶也来。

高树杪，暗香微，悭香越恼怀。更饶银烛引春回，英英露粉腮。

《醉桃源》吕胜己

去千里兮朝

蝶中來高樹

越閣香微煙

香
醉
爛
懷
更

饒
銀
燭
引
表

回
莫
露
柳
題

吹落星如雨

千樹更

東風夜放花

东风夜放花千树，更吹落，星如雨。宝马雕车香满路。凤箫声动，玉壶光转，一夜鱼龙舞。

蛾儿雪柳黄金缕，笑语盈盈暗香去。众里寻他千百度，蓦然回首，那人却在，灯火阑珊处。

《青玉案》辛弃疾

声香鲁

动清马

五络雕

垂凤车

　萧

老轉一灰魚

龍舞概兒

雪枞黃主縷

笑語盈盈暗
香去众里尋
他千百度

蓦然回首那人都在灯火阑珊处

風高浪快

萬里騎蟾背曾

姮娥嘗月腰

风高浪快，万里骑蟾背。曾识姮娥真体态，素面元无粉黛。

身游银阙珠官，俯看积气蒙蒙。醉里偶摇桂树，人间唤作凉风。《清平乐》刘克庄

態素面元無

以黛身球銀

霜珠窗俯翰

積氣東二里

偶搖桂樹八

間喫臨源風

夜月溪篁鸾影

晓露岩花

鹤顶半世

红尘到此虚

輶他村景

景村景樵苘

耕籆綯維

右集漢簡文字什南詞二十首　丙申……海上逸盦陶經新記

建武三年三月丁亥朔己丑城北隧長輩敢言之迺二月壬午病加兩脾雍種匈脅支滿不耐食

飲未脈視事敢言之

三月丁亥朔辛卯城北守候長匡敢言之謹寫移隧長輩病書如牒敢言之

六百馬吞一鞍黑

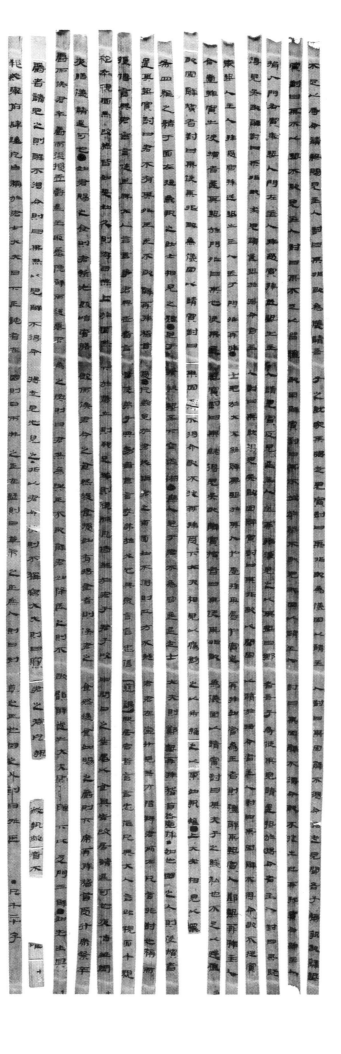

武威《士相见之礼》

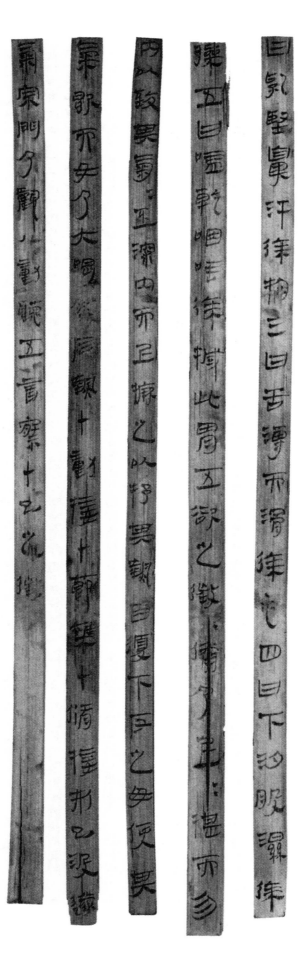

马王堆汉墓简 《合阴阳》

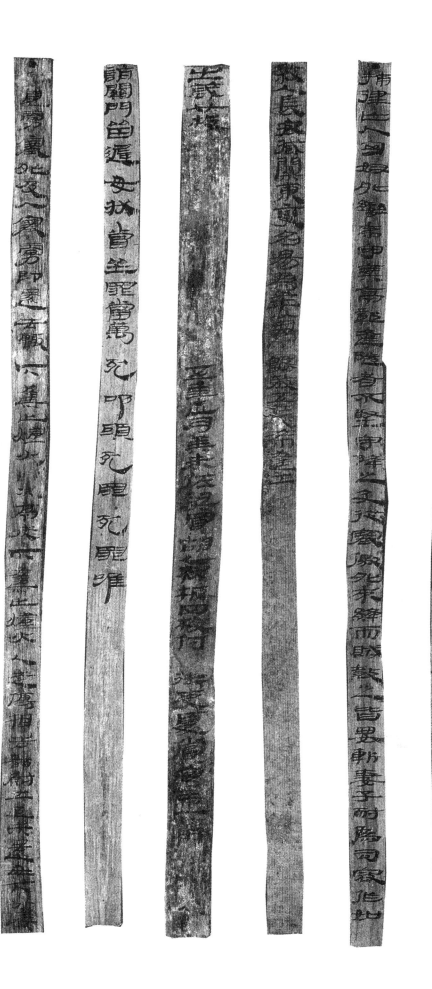

敦煌马圈湾木简

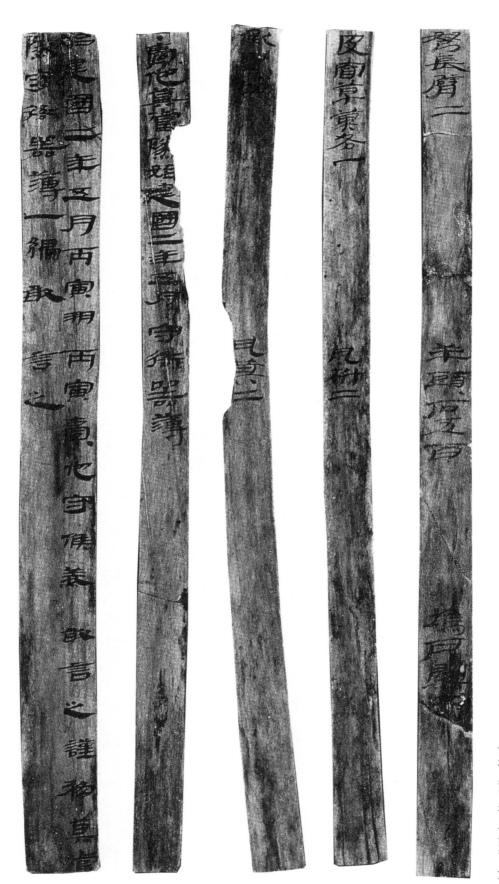

北京大学藏西汉竹书《老子》

图书在版编目（CIP）数据

汉简集字宋词 / 陶经新编著. —— 上海：上海书画出版社，
2016.7 （中国汉简集字创作）

ISBN 978-7-5479-1221-8

Ⅰ.①汉…　Ⅱ.①陶…　Ⅲ.①竹简文—法帖—中国—汉代　Ⅳ.①J292.22

中国版本图书馆CIP数据核字(2016)第104858号

中国汉简集字创作

汉简集字宋词

责任编辑	时洁芳
技术编辑	钱勤毅　梁佳琦
审　　读	胡传海
责任校对	倪　凡
设计制作	胡沫颖
封面设计	王　峥
出版发行	上海书画出版社
地址	上海市延安西路593号　200050
网址	www.shshuhua.com
E-mail	shcpph@online.sh.cn
印刷	上海肖华印务有限公司
经销	各地新华书店
开本	787×1092mm　1/12
印张	10.67
版次	2016年7月第1版　2020年3月第3次印刷
书号	ISBN　978-7-5479-1221-8
定价	37.00圆

若有印刷、装订质量问题，请与承印厂联系